中國碑帖名品［七十二］

蘇軾尺牘名品

上海書畫出版社

《中國碑帖名品》編委會

編委會主任
　　盧輔聖　王立翔

編委（按姓氏筆畫爲序）
　　王立翔　沈培方
　　胡傳海　孫稼阜
　　張偉生　馮　磊
　　盧輔聖

本册責任編輯
　　孫稼阜

本册釋文注釋
　　俞　豐

本册圖文審定
　　沈培方

前言

中華文明綿延五千餘年，文字實具第一功。從倉頡造字而雨粟鬼泣的傳說起，歷經華夏子民智慧聚集、薪火相傳，終使漢字生生不息、蔚爲壯觀。伴隨著漢字發展而成長的中國書法，基於漢字象形表意的特性，在一代又一代書寫者的努力之下，最終超越其實用意義，成爲一門世界上其他民族文字無法企及的純藝術，并成爲漢文化的重要元素之一。在中國知識階層看來，書法是中國人『澄懷味象』、寓哲理於詩性的藝術最高表現方式，她淨化、提升了人的精神品格，歷來被視爲『道』『器』合一。而事實上，中國書法確實包羅萬象，從孔孟釋道到各家學說，從宇宙自然到社會生活，中華文化的精粹，在其間都得到了種種反映，對漢字書法無愧爲中華文化的載體。書法又推動了漢字的發展，篆、隸、草、行、真五體的嬗變和成熟，源於無數書家承前啓後，對漢字美的不懈追求，多樣的書家風格，則愈加顯示出漢字的無窮活力。那些最優秀的『知行合一』的書法家們是中華智慧的實踐者，他們彙成的這條書法之河印證了中華文化的發展。

因此，學習和探求書法藝術，實際上是瞭解中華文化最有效的一個途徑。歷史證明，漢字及其書法衝破了民族文化的隔閡和時空的限制，在世界文明的進程中發生了重要作用。我們堅信，在今後的文明進程中，這一獨特的藝術形式，仍將發揮出巨大的力量。然而，在當代社會經濟高速發展、不同文化劇烈碰撞的時期，書法也遭遇前所未有的挑戰，而漢字書寫的退化，或許是書法之道出現踟躕不前窘狀的重要原因，因此，有識之士深感傳統文化有『迷失』、『式微』之虞。書法藝術的健康發展，有賴對中國文化、藝術真諦更深刻的體認，彙聚更多的力量做更多務實的工作，這是當今從事書法工作的專業人士責無旁貸的重任。

有鑒於此，上海書畫出版社以保存、還原最優秀的書法藝術作品爲目的，承繼五十年出版傳統，出版了這套《中國碑帖名品》叢帖。該叢帖在總結本社不同時段字帖出版的資源和經驗基礎上，更加系統地觀照整個書法史的藝術進程，彙聚歷代尤其是今人對不同書體不同書家作品（包括新出土書迹）的深入研究，以書體遞變爲縱軸，以書家風格爲橫綫，遴選了書法史上最優秀的書法作品彙編成一百冊，再現了中國書法史的輝煌。

爲了更方便讀者學習與品鑒，本套叢帖在文字疏解、藝術賞評諸方面做了全新的嘗試，使文字記載、釋義的屬性與書法藝術造型、審美的作用相輔相成，進一步拓展字帖的功能。同時，我們精選底本，并充分利用現代高度發展的印刷技術，精心校核，原色印刷，幾同真迹，這必將有益於臨習者更準確地體會與欣賞，以獲得學習的門徑。披覽全帙，思接千載，我們希望通過精心編撰、系統規模的出版工作，能爲當今書法藝術的弘揚和發展，起到綿薄的推進作用，以無愧祖宗留給我們的偉大遺産。

上海書畫出版社

簡　介

蘇軾（一○三七—一一○一），宋代書家。字子瞻，自號東坡居士，蘇洵之子，蘇轍之兄，父子三人史稱『三蘇』。眉州眉山（今屬四川省）人。官至端明殿翰林侍讀學士、禮部尚書，諡文忠。詩、文、書、畫俱成大家。與蔡襄、黃庭堅、米芾齊名，爲『宋四家』之首。

蘇軾書法，才情與法度兼具，入古深，又能出新意，卓然大家，人書俱高。其成就爲書法史一高峰，《次韻秦太虛見戲耳聾詩帖》、《東武帖》、《邂逅帖》、《次辯才韻詩帖》、《跋吏部陳公詩帖》、《歸安丘園帖》、《致季常尺牘》、《北遊帖》、《獲見帖》、《覆盆子帖》、《渡海帖》、《令子帖》、《久留帖》、《李白仙詩帖》、《新歲展慶帖》、《人來得書帖》、《題王詵詩帖》等分別藏於北京故宮博物院、臺北故宮博物院、大阪市立美術館等處，或楷、或行，皆其書法精品，各具特色。古人書法佳構，大多書於不經意間，尺牘書法最能見書者性情，蘇軾尺牘尤爲精彩，歷來爲學書者寶愛。

君不見詩人借車無可載，留得一錢

何足賴。晚年更似杜陵翁，右臂雖存

耳先聵。人將蟻動作牛鬥，我覺風

雷真一噫。閒塵掃盡根性空，不須更枕

【次韵秦太虛見戲耳聾詩帖】君不見詩人借車無可載，留得一錢〈何足賴。晚年更似杜陵翁，右臂雖存〈耳先聵。人將蟻動作牛鬥，我覺風〈雷真一噫。聞塵掃盡根性空，不須更枕〈

詩人借車無可載：孟郊《借車》詩：

「借車載家具，家具少於車。」

牛鬥：指病虛，心神恍惚。典出《世說新語·紕漏》：「殷仲堪父病虛悸，聞床下

蟻動，謂是牛鬥。」劉孝標注引檀道鸞《續晉陽秋》：「仲堪父嘗有失心病。」

右臂雖存耳先聵：語本杜甫《清明二首（其二）》：「此身飄泊苦西東，右臂偏枯

半耳聾。」

聞塵掃盡根性空，不須更枕〈

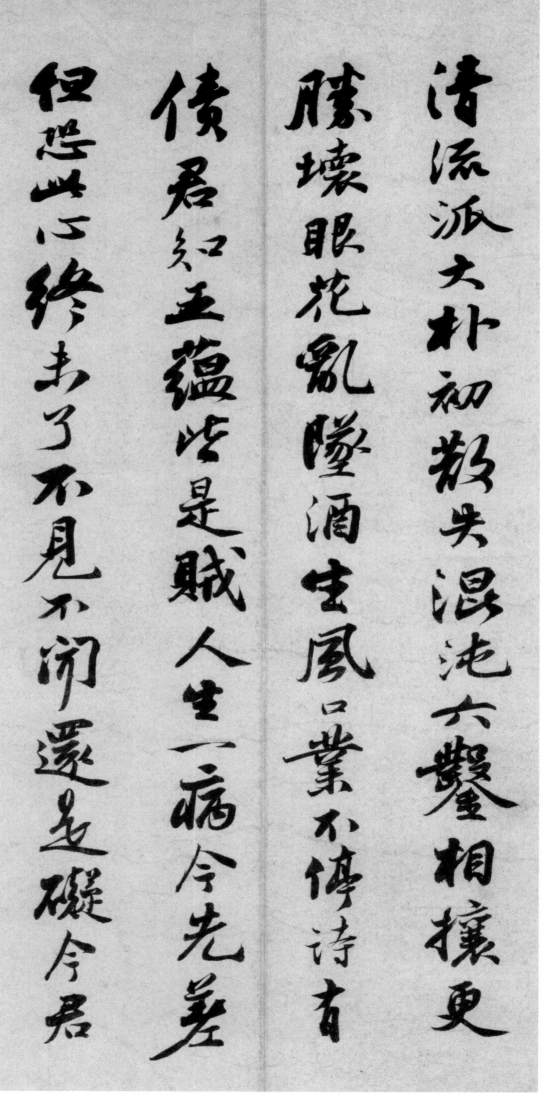

清流派大樸初散失混沌 六鑿相攘更
勝壞眼花亂墜酒生風 口業不傳詩情
債君知五蘊皆是賊 人生一病今先差
但恐此心終未了 不見不聞還是礙 今君

清流派。大樸初散失混沌，六鑿相攘更〉勝壞。眼花亂墜酒生風，口業不停詩有〉債。君知五蘊皆是賊，人生一病今先差。〈但恐此心終未了，不見不聞還是礙。今君〉

枕清流：典出《世說新語·排調》：『孫子荊年少時欲隱，語王武子當枕石漱流，誤曰〉漱石枕流。王曰：「流可枕石可漱乎？」孫曰：「所以枕流，欲洗其耳；所以漱石，欲礪〉其齒。」』後喻隱居山林。

混沌：又稱渾沌，傳說中央之帝，生無七竅，日鑿一竅，七日鑿成而死。

六鑿相攘：指耳目等六孔相擾亂。《莊子·外物》：『心無天游，則六鑿相〉攘。』成玄英疏：『鑿，孔也。』攘：〉騷動，擾亂。

口業：佛教語，佛教以身、口、意為三業。口業指妄言、惡口、兩舌和綺語。

五蘊：佛教語，指色、受、想、行、識五者假合而成的身心。

疑我特佯聾，故作嘲詩窮險怪。須防／額癢出三耳，莫放筆端風雨快。〉

次韻秦太虛見戲耳聾

疑我特佯聾，故作嘲詩窮險在須防

額瘁生三耳，莫放筆端風雨快

次韻秦太虛見戲耳聾

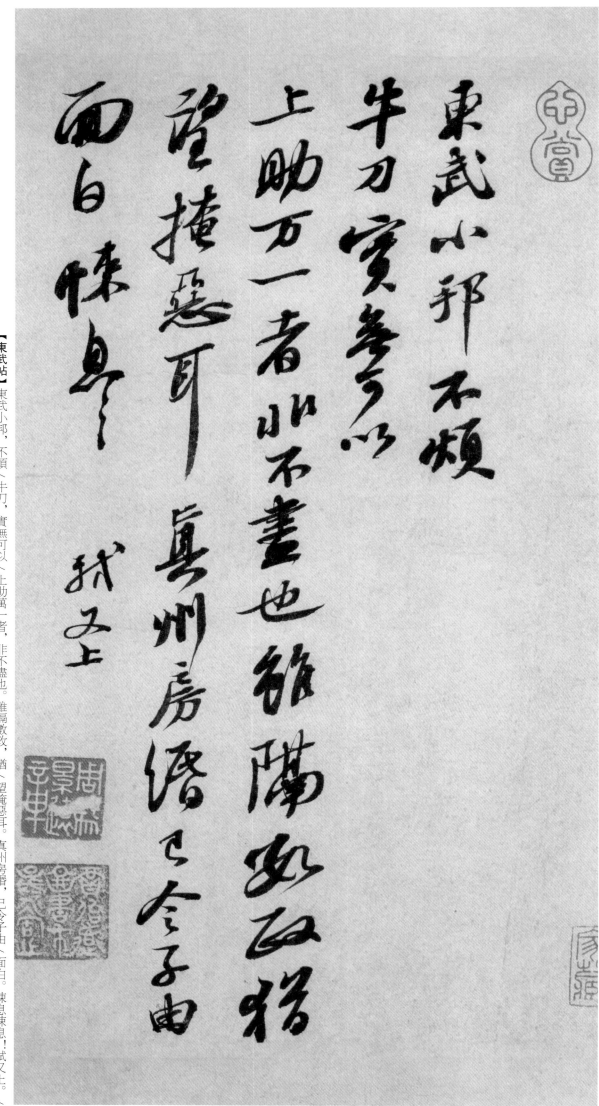

【東武帖】 東武小邦，不煩\牛刀，實無可以\上助萬一者，非不盡也。雖隔數政，猶\望掩惡耳。真州房緡，已令子由\面白。悚息悚息！軾又上。\

東武：今山東諸城市。西漢初置縣，始稱東武，隋代改稱諸城，宋金元屬密州。明清稱諸城。建國後設諸城縣，後撤縣建市。

真州：今江蘇儀徵。元豐年間，東坡曾在此謀劃買田卜居。

雖隔數政，猶望掩惡耳：蘇東坡曾於熙寧末年知密州，雖已隔數官，仍希望對方屬自己掩飾過失。按：這是對方任官密州，來信諮詢政務，蘇軾以此自謙之詞。此信可能是寫給王鞏的。王鞏，字定國，元祐四年知密州。

房緡：房錢。

悚息：惶恐。

南陽仇遠家藏

孟頫

一之

坡公雖草草數字筋俊

人敬學非官書比也

廬山黃石翁觀

己酉鄧父原祥觀

軾啟江上

邂逅俯仰八年懷仰

世契感悵不已辱

書且審

起居佳勝

【邂逅帖】軾啓：江上／邂逅，俯仰八年，懷仰／世契，感悵不已。辱／書，且審／起居佳勝，

令弟愛子各想康福餘非

面莫既人回忽忽不宣軾再

知縣朝奉閣下

四月廿八日

令弟愛子，各想康福。餘非／面莫既。人回，忽忽不宣。軾再拜，／知縣朝奉閣下。／四月廿八日。／

非面莫既：不見面不能詳細説盡。既：盡。

人回：送信之人返回。

忽忽：同『匆匆』。

朝奉：宋有朝奉郎、朝奉大夫等官名。因以『朝奉』尊稱士人。

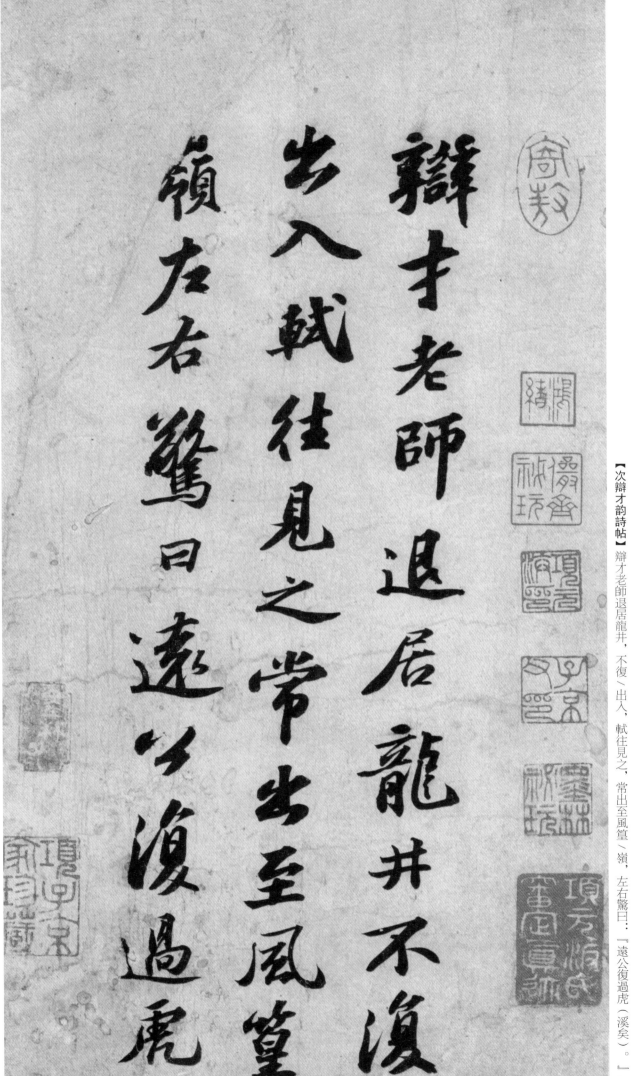

辯才老師退居龍井不復
出入軾往見之常出至風篁
嶺左右驚曰遠公復過虎

【次辯才韻詩帖】辯才老師退居龍井，不復〈出入〉，軾往見之，常出至風篁〈嶺〉，左右驚曰：『遠公復過虎（溪矣）。』〉

辯才：俗姓徐，名無象，法名元淨，於潛（今浙江臨安於潛鎮）人。北宋高僧，與東坡為摯友。

風篁嶺：亦名龍泓，位於浙江杭州西南。相傳晉葛洪曾在此煉丹。嶺下即為名茶產地龍井。

辯才笑曰杜子羡不云乎與

子成二老來往亦風流因作

亭嶺上名之曰過溪亦曰二

老謹次

辯才韻賦詩一首

辯才笑曰：『杜子美不云乎：「與／子成二老，來往亦風流。」』因作／亭嶺上，名之曰過溪，亦曰二／老。謹次／辯才韻賦詩一首。／

日月轉雙轂古今同一丘惟此
鶴骨老凜然不知秋去住兩
無礙天人爭挽留去如龍出
雷雨卷潭湫來如珠還浦奧

眉山蘇軾上

珠復還，百姓皆反其業。』比喻人去而復歸。

眉山蘇軾上。〈日月轉雙轂，古今同一丘。惟此〈鶴骨老，凜然不知秋。去住兩〈無礙，天人爭挽留。去如龍出（山），〈雷雨卷潭湫。來如珠還浦，魚〈

與王侯，往古今來共一丘。』句

鼇争駢頭此生暫寄窩常

恐名實浮我比陶令愧

師為遠公優送我還過溪

水當逆流聊使此人山永記

鼇争駢頭。此生暫寄寓，常／恐名實浮。我比陶令愧，／師為遠公優。送我還過溪，溪／水當逆流。聊使此山人，永記／

駢頭：聚頭，聚集。

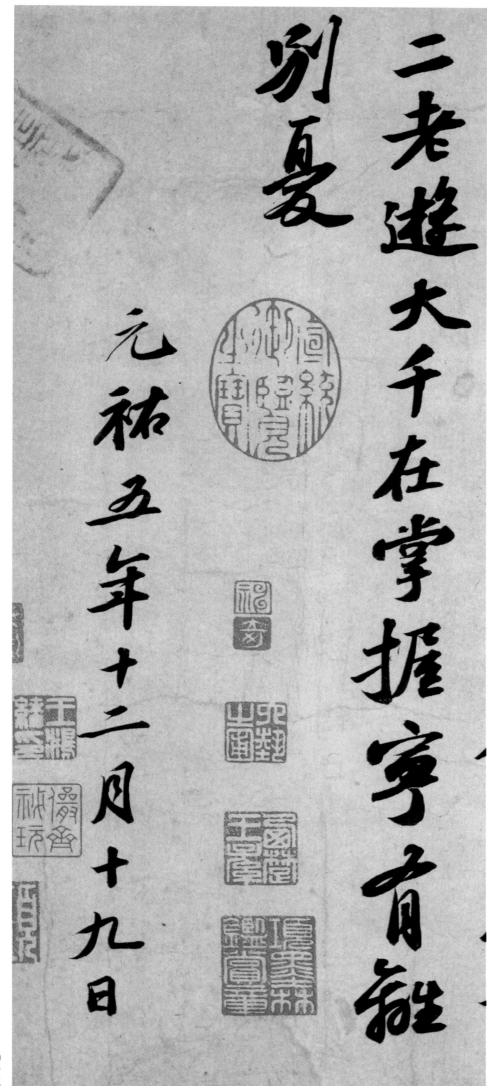

二老遊 大千在掌握寧肯離別憂

元祐五年十二月十九日

二老遊。大千在掌握，寧有離／別憂。／元祐五年十二月十九日。／

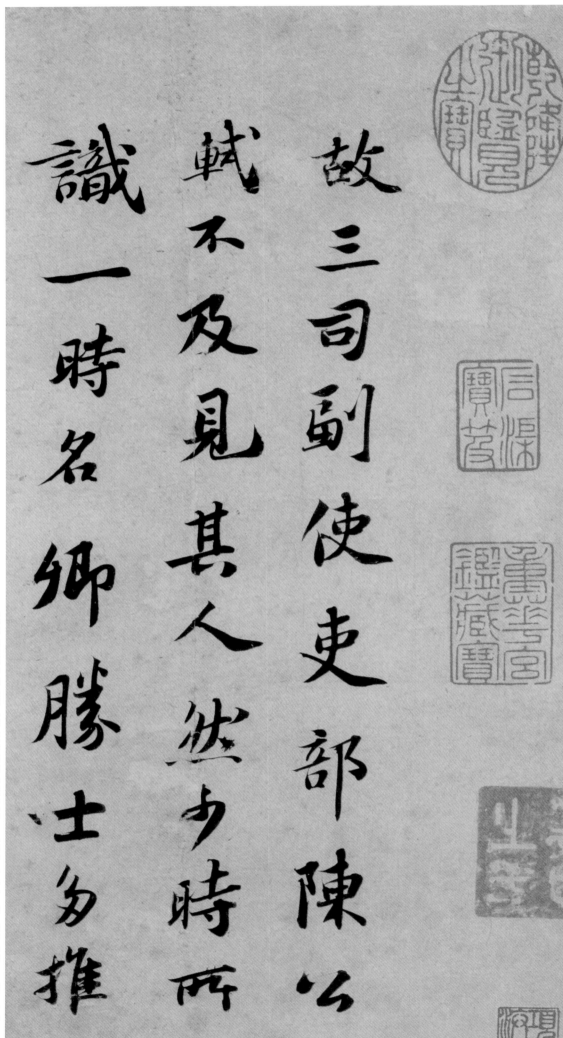

故三司副使吏部陳公

軾不及見其人然少時所

識一時名卿勝士多推

三司副使吏部陳公：陳洎，字亞之，彭城人。約宋仁宗慶曆初前後在世。皇祐中官至三司鹽鐵副使。工詩，有詩集一卷。

【跋吏部陳公詩帖】故三司副使吏部陳公，／軾不及見其人，然少時所／識，一時名卿勝士多推／

尊之尔來前輩凋喪

略盡能稱誦

公者漸不復見得其

理言遺事皆當記錄

理言：議論。

尔來：近來。

尊之。尔來前輩凋喪／略盡，能稱誦／公者漸不復見。得其／理言遺事，皆當記錄／

寶藏，況其文章乎？公之孫師仲，錄公之詩廿五篇以示，軾三復太息，以想見

寶藏，況其文章乎？／公之孫師仲，錄／公之詩廿五篇以示，軾三／復太息，以想見／

師仲：陳師仲，《施注蘇詩》卷三十一《和陳傳道雪中觀燈》施元之注：『陳傳道名師仲，履常之兄。家居彭城，履常在潁，傳道來訪，未幾先生移守維揚，而傳道亦歸，遂和趙德麟韻送之，詩載卷末。傳道是時仕為筦庫。』

三復：反復誦讀。陶淵明《答龐參軍》詩序：『三復來貺，欲罷不能。』

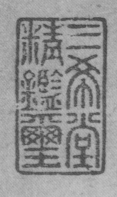

公之大略云元豐四年十

一月廿二日眉陽蘇軾書

公之大略云。元豐四年十／一月廿二日。眉陽蘇軾書。／

軾啟前日少致區區・重煩

誨答且審

台候康勝感慰兼極

歸安丘園早歲共有此意

公獨先獲其漸豈勝企羨但恐

【歸安丘園帖】軾啟：前日少致區區，重煩／誨答。且審／台候康勝，感慰兼極。／歸安丘園，早歲共有此意。／公獨先獲其漸，豈勝企羨。但恐／

世緣已深未知果脫否耳無緣
一見少道宿昔為恨人還布
謝不宣　軾頓首再拜
子厚宮使正議兄執事
十二月廿七日

子厚，章惇，字子厚，建州浦城（今屬福建）人，徙居蘇州，曾官提舉洞霄宮，故稱「宮使」。

世緣已深，未知果脫否耳？無／緣一見，少道宿昔為恨。人還，布／謝不宣。軾頓首再拜，／子厚宮使正議兄執事。／十二月廿七日。／

一夜尋黃居寀龍不獲方悟半
月前是曹光州借去摹搨更須
一兩月方得恐王君疑是翻悔
且告子細說与纔取得即納去

【致季常尺牘】一夜尋黃居寀龍不獲，方悟半／月前是曹光州借去摹搨，更須／一兩月方取得。恐王君疑是翻悔，／且告子細說與，纔取得，即納去也／

子細：同『仔細』。

黃居寀：字伯鸞，成都人。五代名畫家黃筌季子，擅繪花竹禽鳥。

曹光州：曹演甫，一作寅甫。其子曹渙娶蘇轍第三女。蘇轍有《祭親家曹演甫文》。

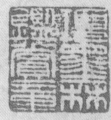

却寄團茶一餅与之旌其好事也

軾白

季常

季常：陳慥，字季常，爲陳希亮（公弼）第四子。蘇軾於嘉祐八年在鳳翔初識陳慥，時慥父陳公弼爲鳳翔知府。蘇軾貶黃州後，又與陳慥相見，過從甚密，遂成至交。

團茶：宋代用圓模製成的茶餅。太平興國初，用龍鳳模特製，專供宮廷飲用。慶曆間蔡襄又製小團茶，以爲貢品。宋歐陽脩《歸田錄》卷二：「茶之品，莫貴於龍鳳，謂之團茶，凡八餅重一斤。」

旌：表彰，嘉獎。

却寄團茶一餅與之，旌其好事／也。軾白／季常。廿三日。／

軾啟辱
書承
法體安隱甚尉
想念北游五年塵垢所蒙已化為
俗吏矣不知

安隱：同『安穩』。

甚尉：當作『甚慰』。

【北遊帖】軾啟：辱／書，承／法體安隱，甚尉／想念。北遊五年，塵垢所蒙，已化為／俗吏矣。不知／

林下高人猶復不忘耶未由
會見萬萬自重不宣軾頓首
坐主久上人

五月廿二日

林下高人，猶復不忘耶？未由／會見，萬萬／自重。不宣。軾頓首，／坐主久上人。五月廿二日。

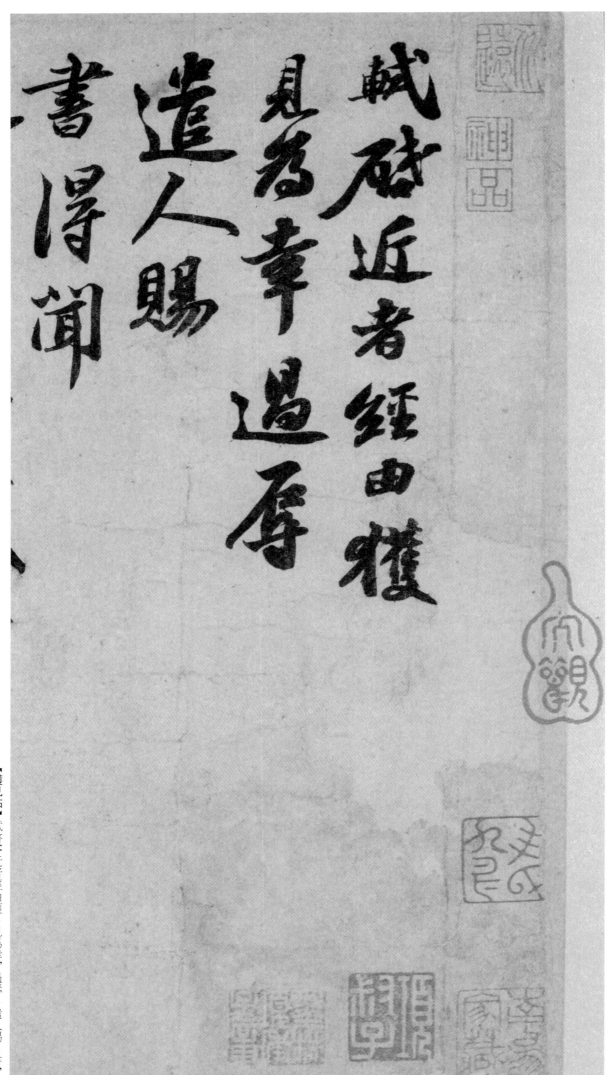

軾啟近者經由獲
見為幸過辱
遣人賜
書得聞

【獲見帖】軾啟：近者經由獲／見為幸，過辱／遣人賜／書，得聞／

過辱遣人賜書：倒裝句式，表示對方遣人／賜書來，太過隆重，是自謙兼表敬之意。

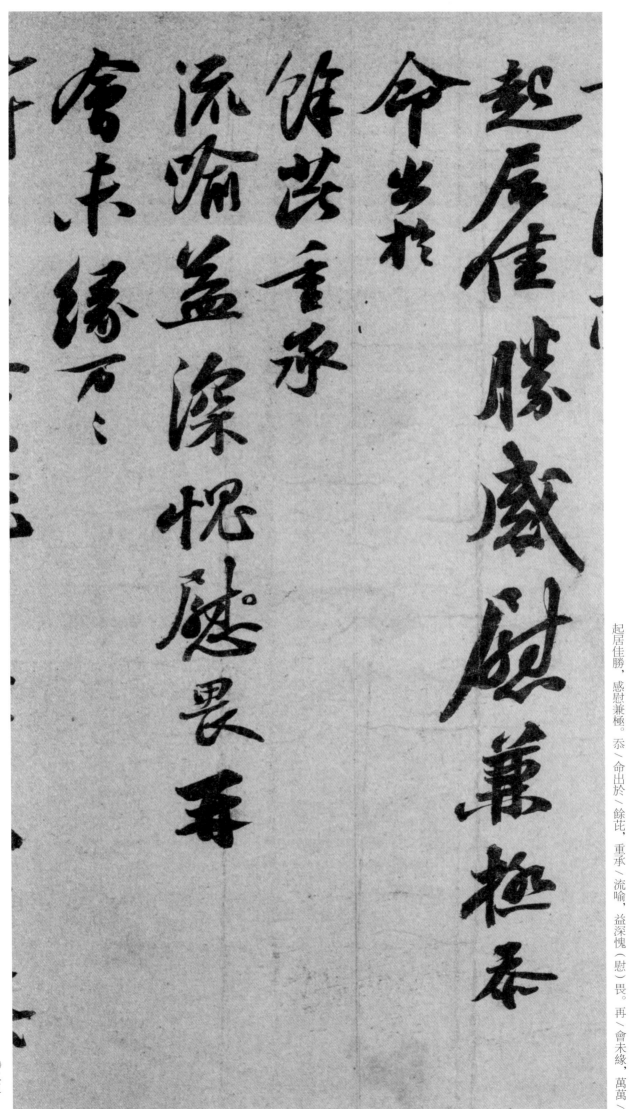

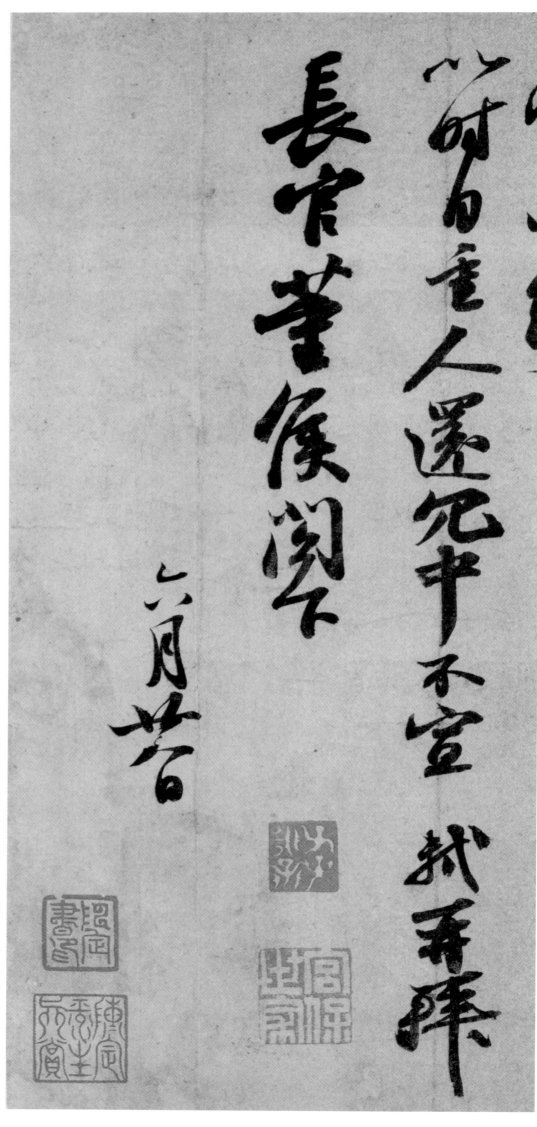

長官董侯閣下

六月廿八

以時自重。人還，冗中不宣。軾再拜。／長官董侯閣下。／六月廿八日。／

長官董侯：董鉞，字義夫，又字毅夫，宋德興人，治平中進士，曾官夔州轉運使，致仕歸，過黃州，曾遊雪堂。

覆盆子甚煩
採寄，感怍之
至。金子
一相訪值出未見當令人呼見

覆盆子：別稱樹莓，是一種薔薇科懸鉤子屬的木本植物，果實味道酸甜，可以作為水果食用，也可入藥。通常生於溪旁、灌叢、林緣及亂石堆中，分布地區較廣。

感怍：感激慚愧。

【覆盆子帖】覆盆子甚煩／採寄，感怍之至。／令子一相訪，值出未見，當令人呼見／

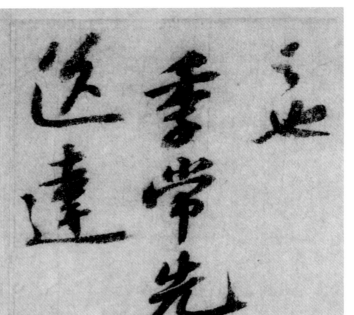

迁

季常先生一書并信物一小角，請

送達

軾白

之也。／季常先生一書並信物一小角，請／送達。軾白。／

軾將渡海宿澄邁承
令子見訪知

澄者未歸又云恐
已到桂府

竟果尔康幾得浮於海康

相遇不尔則未知

澄邁：今海南省澄邁縣。隋大業時始置，因有澄江、邁水而故名。古代爲海南通往內陸的主要出發港。

【渡海帖】軾將渡海，宿澄邁，承／令子見訪，知／從者未歸，又云恐已到桂府。／若果尔，庶幾得於海康／相遇；不尔，則未知／

海康：今廣東省雷州市，位於雷州半島中部。

後會之期也。區區無他禱惟

晚景宜

倍万自愛耳

今子匆匆留此紙

不重封

軾

後會之期也。區區無他禱，惟／晚景宜／倍萬自愛耳。匆匆留此紙／令子處，更不重封，／不罪不罪！軾頓首，

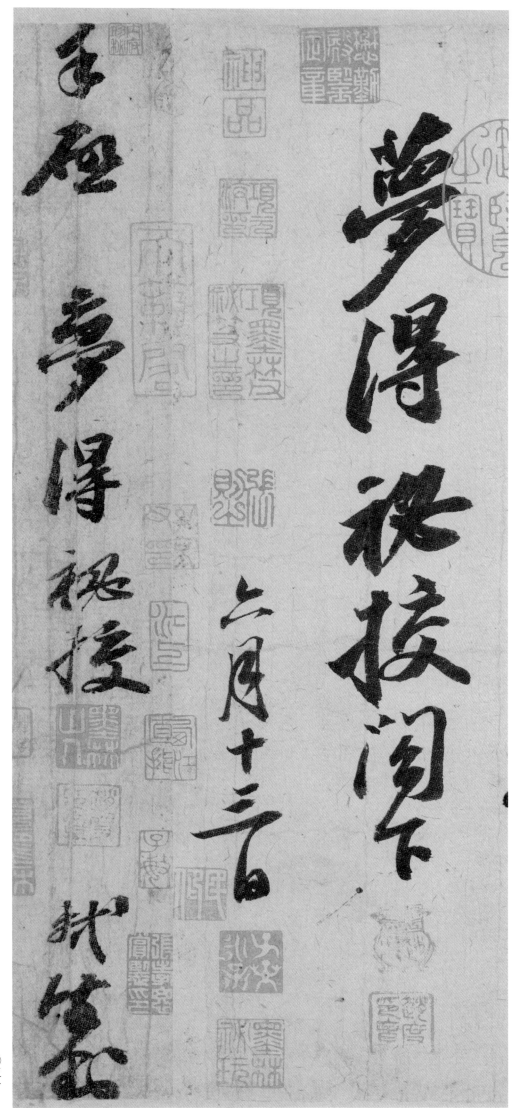

夢得秘校閣下。／六月十三日。／手啓，夢得秘校。軾謹封。／

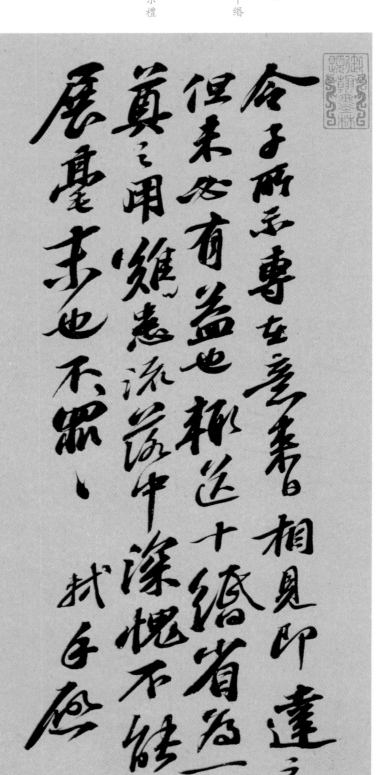

令子：對他人之子的美稱。相當於令郎。

緡：成串的銅錢，一般每串一千文。十緡相當於一萬文。

省：察，視情況而定。

毫末：細微。深愧不能展毫末：即表示禮節輕微，深以爲愧。

【令子帖】令子所示，專在意，來日相見即達之，／但未必有益也。輒送十緡，省爲一／奠之用。患難流落中，深愧不能／展毫末也。不罪不罪！

恩：打擾。叩恩：叩擾。煩擾他人的客套語。

餽餉：餽贈。

不皇：不安。皇：通『惶』。『不惶』在此當爲不勝惶恐之意。

寵召：受到皇帝的恩寵召用。

不克赴：不日即將按期赴任。剋：嚴格限定日期，即克日，克期。

慙汗：慚愧流汗。

深察：深刻體察。此處表示懇請見諒。

軾再啓久留叩恩頻蒙餽餉深爲不皇又辱寵召不克赴併積慙汗惟深察 軾再拜

朝披夢澤雲笠釣清茫茫尋絲得雙鯉中內有三元章篆字若丹虵逸勢如飛翔還家問天老奧義不可量金刀割青素

【李白仙詩帖】朝披夢澤雲，笠釣清茫茫。尋／絲得雙鯉，（中）內有三元章。篆／字若丹虵，逸勢如飛翔。還家／問天老，奧義不可量。金刀割青素，／

雙鯉：古代以雙鯉喻指書信。

三元：道教以天、地、水爲『三元』。《雲笈七籤》卷五六：『夫混沌分後，有天

地水三元之氣，生成人倫，長養萬物。也以此稱所奉的天官、地官、水官（三神爲

天老：相傳爲黃帝輔臣。《韓詩外傳》卷八：『（黃帝）乃召天老而問之曰：「鳳象何如？」』《後漢書・張衡傳》：『方將師天老

地：同『蛇』。丹虵：赤色的蛇。

夢澤：即雲夢澤。今湖北省江漢平原上的古代湖泊群的總稱。

靈文爛煌煌。曜服十二環，奄見仙／人房。暮跨紫鱗去，海氣侵肌／涼。龍子善變化，化作梅花妝。贈／我累累珠，靡靡明月光。勸我穿／

梅花妝：古時女子妝式，描梅花狀於額上爲飾。相傳始於南朝宋壽陽公主。《太平御覽》卷九七〇引《宋書》：『武帝女壽陽公主人日臥於含章簷下，梅花落公主額上，成五出之華，拂之不去，皇后留之。自後有梅花妝，後人多効之。』

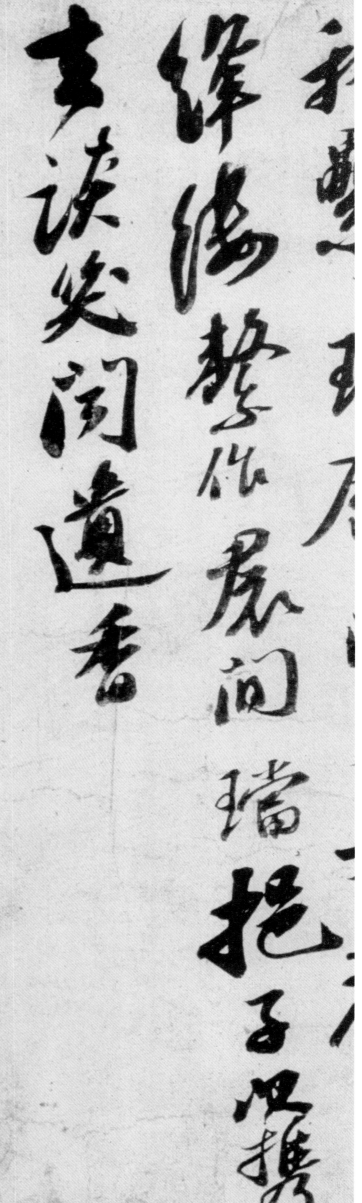

絳縷繫作裙間璃挹子以攜去談笑聞遺香

絳縷：紅色的絲紅綫。此指以紅色的絲
綫穿繫明珠，懸掛在裙間作為飾物。

璃：本指玉製的耳飾。泛指飾物。

絳縷，繫作裙間璃。挹子以攜
去，談笑聞遺香。

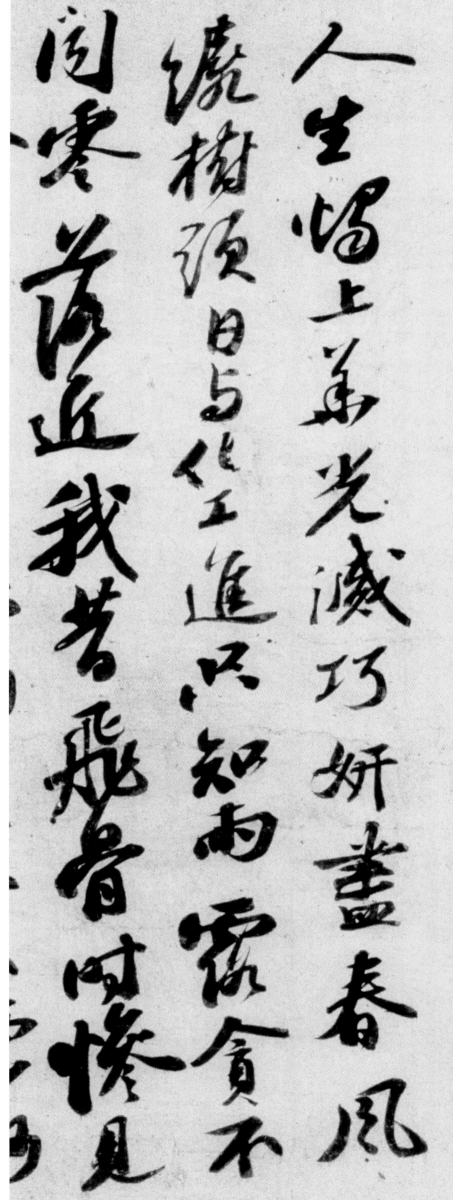

化工：自然造化。語本漢賈誼《鵩鳥賦》：『且夫天地爲鑪兮，造化爲工。』

人生燭上華，光滅巧妍盡。春風／繞樹頭，日與化工進。祇知雨露貪，不／聞零落近。我昔飛骨時，慘見／

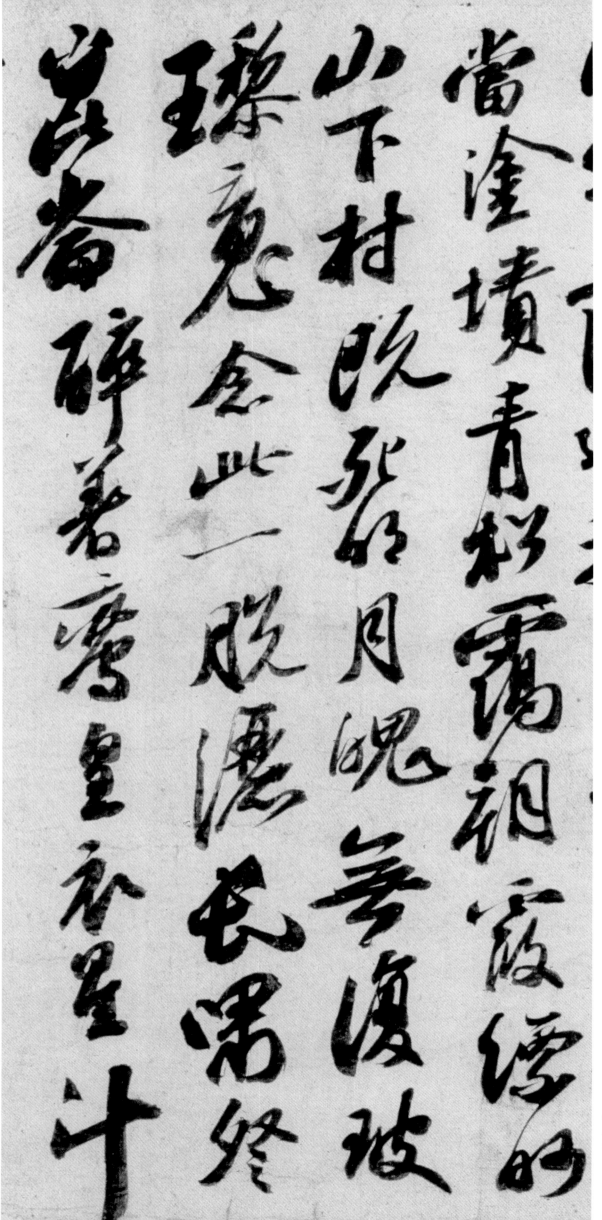

當塗壙。青松罥朝霞，縹緲／山下村。既死明月魄，無復玻／璨魂。念此一脫灑，長嘯登／崑崙。醉著鸞皇衣，星斗／

當塗壙。

脫灑：灑然超脫。

鸞皇：即鸞與鳳。皆傳說中的瑞鳥。鸞
皇衣：此為神仙的服飾。

玻璨：同「玻璃」。
玻璨魂：透明而易
碎的魂魄。

俯可押

元祐八年七月十日丹元復傳此二詩

押：按，摸。

俯可押。〈元祐八年七月十日丹元復傳此二詩。〉

軾啓　新歲未獲

展慶　祝頌無窮　稍晴

起居何如？數日起造，必有涯。何日果可

入城？昨日得公擇書，過上元乃行計

月末間到此

公亦以此時來，如何？竊計上元起造，尚未

【新歲展慶帖】軾啓：新歲未獲\展慶，祝頌無窮！稍晴，\起居何如？數日起造，必有涯。何日果可\入城？昨日得公擇書，過上元乃行，計\月末間到此。\公亦以此時來，如何？如何？竊計上元起造，尚未

展慶：拜賀，展拜恭賀。宋歐陽修《與

韓忠獻王書》：『至日不獲展慶，不勝

馳情。』

祝頌無窮：祝頌吉祥福祿無窮。

起造：當指起造雪堂。參見下文『上元起造』注。

有涯：有定期。

上元：俗以農曆正月十五日爲上元節，即元宵節。

上元起造：孔凡禮《蘇軾年譜》卷二一：『上元起造。』此說可

從。按，蘇軾居黃州臨皋亭，就東坡築雪堂。蘇軾《雪堂記》云：『蘇

東坡之脅，築而垣之，作堂焉，號其正曰雪堂。』堂以大雪中爲之，因繪雪於四壁之

間，無容隙也。起居偃仰，環顧睥睨，無非雪者。蘇子居之，真得其所居者也。』

雪堂故址在今湖北省黃州市東。

公擇：即李常，字公擇，南康建昌人。皇祐元年（一〇四九）進士，曾任戶部尚

書，吏部尚書、龍圖閣大學士等職。李常爲東坡摯友，東坡集中有贈詩及書信甚

多。傳見《宋史》卷三四四《李常傳》。

畢工軾亦自不出無緣奉陪夜游也沙枋
畫籠旦夕附陳隆船去次今先附扶劣
膏去此中有一鑄銅匠欲借
所收建州木茶臼子並椎試令依樣造看兼
適有閩中人便或令看者過因往彼買一副也
乞付去人專愛護便納上餘寒更乞

〇四一

畫籠：雕飾精美的鳥籠。杜牧《寄遠》：『隻影隨驚雁，單樓鎖畫籠。』

旦夕：短期內。

扶劣膏：潮州出產的一種膏藥，其體功用不詳。東坡所得之扶劣膏，為潮州友人吳復古所寄贈。

建州：唐武德四年改建安郡置，治所在今福建省建甌市。木茶臼並椎，用於碾製茶末的木臼和木椎。宋人有鬥茶之風，須將茶葉碾碎。

枋：木名。沙枋：沙板之一種。按，『沙板』又稱『陰沉木』，是因地層變動而被長埋於土中的樹木。因其木質堅潤，舊多用作棺材。明謝肇淛《五雜俎·物部二》：『柟木生楚蜀者，深山窮谷，不知歲月，百丈之幹，半埋沙土，故截以為棺，謂之沙板。』明郎瑛《七修續稿》卷一《從葬沙板》：『棺用沙枋，意起於宋後。』

畢工。軾亦自不出，無緣奉陪夜遊也。沙枋、畫籠，旦夕附陳隆船去次，今先附扶劣膏去。此中有一鑄銅匠，欲借所收建州木茶臼子並椎，試令依樣造看。兼適有閩中人便，或令看者過，因往彼買一副也。乞付去人，專愛護，便納上。餘寒，更乞

去人：送此信去的人。

保重冗中□也不謹　軾再拜

季常先生文閣下　正月二日

子由亦曾言方子明者他亦不甚怪也内脉

柳中舍已到家言之乎未及奉慰疏且告

伸意伸意柳丈昨得書人還即奉謝次

知壁畫已壞了不須快悵但頓著色潤

筆新屋下不愁無好畫也

保重。冗中恕不謹。軾再拜。／季常先生丈閣下。正月二日。／子由亦曾言方子明者，他亦不甚怪也，得非／柳中舍已到家言之乎？未及奉慰疏，且告／伸意！伸意！柳丈昨得書，人還即奉謝次。／知壁畫已壞，了不須快悵。但頓著潤／筆新屋下，不愁無好畫也。

季常：陳慥，字季常，爲陳希亮（公弼）第四子。少嗜酒好劍，稍壯折節讀書，終不遇。家有洛陽園宅，壯麗與公侯等，河北有田歲得帛千匹，晚年皆棄而不取。隱於光州、黃州之間的岐亭，庵居蔬食，徒步往來山中，不與世相聞。其所戴帽形似方屋高聳，人謂之『方山子』。蘇軾於嘉祐八年（一〇六三）在鳳翔初識陳慥，時慥父陳公弼爲鳳翔知府。蘇軾貶

子由：即蘇軾之弟蘇轍，字子由。

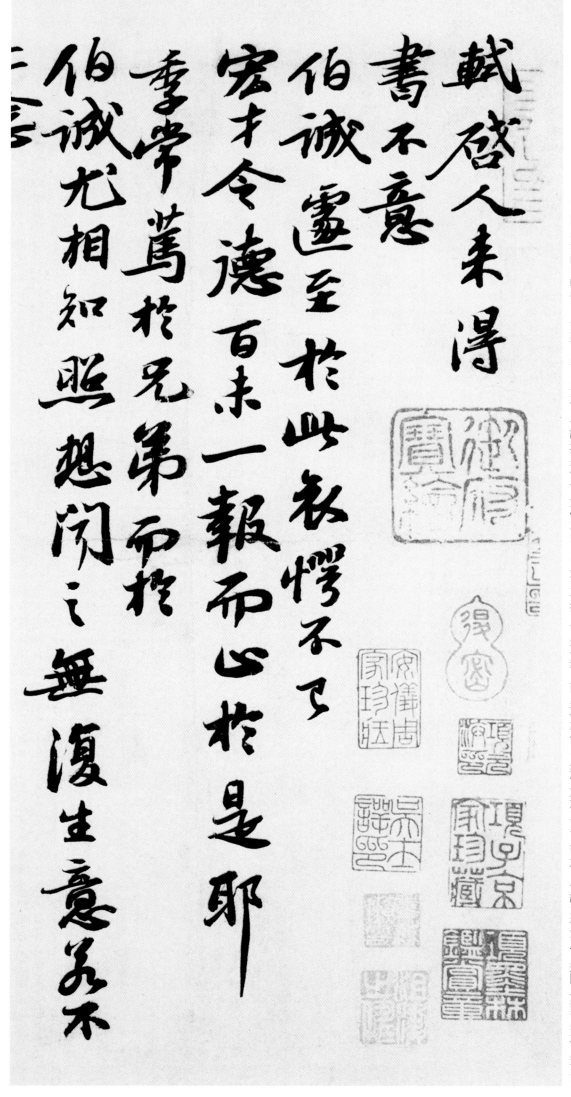

軾啟人未得

書不意

伯誠遽至於此哀愕不已

宏才令德百未一報而止於是耶

季常篤於兄弟而於

伯誠尤相知照想聞之無復生意若不

【人來得書帖】

軾啟：人來得／書。不意／伯誠遽至於此，哀愕不已。／宏才令德，百未一報，而止於是耶？／季常篤於兄弟，而於／伯誠尤相知照，想聞之無復生意。若不／

軾啟：人來得／書。

不意：不料。遽至於此，竟至於此。此／處表示忽然去世。

伯誠：據本帖，知是陳慥之長兄。《東坡全集》卷八一《與楊元素八首》之七：『近於城中葺一荒園，手種菜果以自娛。陳季常者／近在州界百四十裏住，時復來往，伯誠親弟。』此處『州界』指黃州。又《東坡全集》卷三九《陳公弼傳》：『公諱希亮，字公／弼，姓陳氏，眉之青神人。』『仕至太常少卿，贈工部侍郎。娶程氏，子四人：忱，今為度支郎中；恪，卒於滑州推官；怐，今為／大理寺丞；慥，未仕。』按，古以『伯』為長，又《說文解字》：『忱，誠也。』據名、字相表之理，則知伯誠即陳忱之字。

宏才令德：指才德傑出，未得功名福祿／之報。

百未一報：哀傷驚愕。

知照：此表示相知關愛。

篤：厚。

上念

門户付囑之重下思 三子皆未成立任

情所至不自知返則朋友之憂蓋未可量

伏惟深照死生聚散之常理悟憂哀

之無益釋然自勉以就

遠業軾蒙

交照之厚故吐不諱之言必深察也本欲

上念門户付囑之重，下思三子皆不成立，任／情所至，不自知返，則朋友之憂蓋未可量。／伏惟深照死生聚散之常理，悟憂哀／之無益，釋然自勉，以就／遠業。軾蒙／交照之厚，故吐不諱之言，必深察也。本欲／

門户付囑之重：將家庭的重擔託付。

成立：成年、而立之年。

東坡真跡余所見凡重跋十卷皆宋
人雙鉤廓填坡書本濃院經填墨
益不免墨豬之論惟此二帖則杜老所
謂須臾九重真龍出一洗万古凡馬空也

董其昌欵

僕：我。謙稱。

【題王詵詩帖】晉卿爲僕所累，僕既謫齊安，／晉卿亦貶武當。飢寒窮困，本書／生常分，僕處之不戚戚，固宜。獨怪／晉卿以貴公子羅此憂患而不失其／

晉卿爲僕所累僕既謫齊安

晉卿亦貶武當飢寒窮困本書

生常分僕處之不戚戚固宜獨怪

晉卿以貴公子羅此憂患而不失其

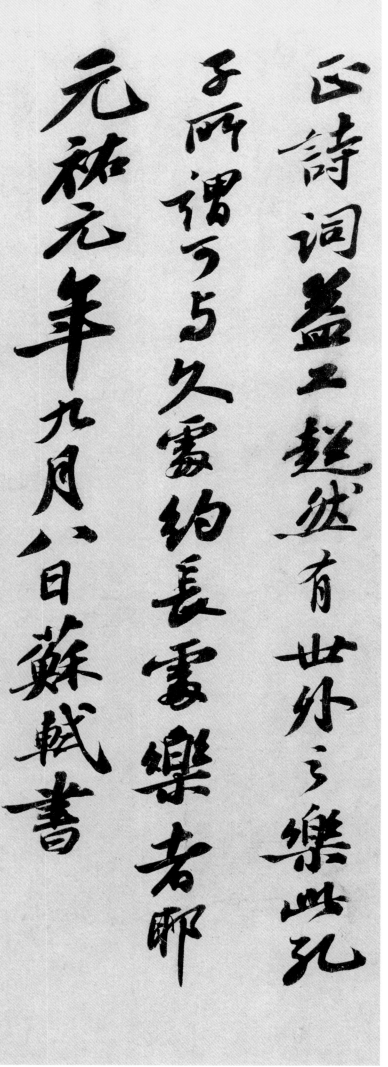

正，詩詞益工，超然有世外之樂。此孔／子所謂可與久處約、長處樂者耶？／元祐元年九月八日蘇軾書。

元祐元年：一〇八六年。

久處約：長久生活在窮困之中。《論語·里仁》：「子曰：『不仁者，不可以久處約。』」朱熹集注：『約，窮困也。』」

正，詩詞益工，超然有世外之樂孔

子所謂与久處約長處樂者耶

元祐元年九月八日蘇軾書

歷代集評

東坡簡劄，字形溫潤，無一點俗氣。今世號能書者數家，雖規摹古人，自有長處，至於天然自工，筆圓而韻勝，所謂兼四子之有以易之，不與也。

東坡書，真行相半，便覺去羊欣、薄紹之不遠。予與東坡俱學顏平原，然予手拙，終不近也。自平原以來，惟楊少師、蘇翰林可人意爾。

東坡書如華嶽三峰，卓立參昂，雖造物之爐錘，不自知其妙也。中年書圓勁而有韻，大似徐會稽；晚年沉著痛快，乃似李北海。此公蓋天資解書，比之詩人，是李白之流。

東坡道人少日學《蘭亭》，故其書姿媚似徐季海。至酒酣放浪，意忘工拙，字特瘦勁，乃似柳誠懸。中歲喜學顏魯公、楊風子書，其合處不減李北海。至於筆圓而韻勝，挾以文章妙天下，忠義貫日月之氣，本朝善書自當推爲第一。數百年後，必有知余此論者。

—— 宋 黃庭堅《山谷論書》

蘇翰林用宣城諸葛齊鋒筆作字，疏疏密密，隨意緩急，而字間姸媚百出。古來以文章名重天下，例不工書，所以子瞻翰墨，尤爲世人所重。

—— 宋 黃庭堅《山谷論書》

東坡筆力雄健，不能居人後，故其臨帖物色牝牡，不復可以形似校量，而其英風逸韻，高視古人，未知其孰爲後先也。成都講堂《畫像》一帖，蓋屢見之，故是右軍得意之筆，豈公亦適有會於心歟？

—— 宋 朱熹《晦庵論書》

東坡書，如老熊當道，百獸畏伏。黃門書視伯，不無小愧邪！

—— 元 趙子昂《評宋十一家書》

東坡真跡，余所見無慮數十卷，皆宋人雙鈎廓填。坡書本濃，既經填墨，益不免「墨豬」之論，唯此二帖（新歲、人來）則杜老所謂須臾九重真龍出，一洗萬古凡馬空也。」

—— 明 董其昌跋蘇軾《人來得書帖》

東坡先生書，深得徐季海骨力。

東坡先生書，世謂其學徐浩，以予觀之，乃出於王僧虔耳。但坡公用其結體，而中有偃筆，又雜以顏常山法，故世人不知其所自來。

趙吳興大近唐人，蘇長公天骨俊逸，是晉、宋間規格也。學書者能辨此，方可執筆臨摹。否則，紙成堆，筆成塚，終落狐禪耳。

—— 明 董其昌《畫禪室隨筆·評書法》

余見東坡、子昂二真跡，見坡書點畫學顏魯公，體勢學李北海，風卷雲舒，逼之若將飛動。趙殊精工，直逼右軍，然氣骨自不及宋人，不堪並觀也。坡書真有怒猊抉石，渴驥奔泉之態。徐季海世有真跡，不知視此何如耳？

—— 清 馮班《鈍吟書要》

坡公書，昔人比之飛鴻戲海，而豐腴悅澤，殊有禪機。余謂坡公天分絕高，隨手寫去，修短合度，並無意爲書家，是其不可及處。其論書詩曰：「我雖不善書，曉書莫如我，苟能通其意，自謂不學可。」又曰：「端莊雜流麗，剛健含阿娜。」真能得書家玄妙者。

—— 清 錢泳《書學》

東坡詩如華嚴法界，文如萬斛泉源，惟書亦頗得此意，即行書《醉翁亭記》便可見之。其正書字間櫛比，近顏書《東方畫贊》者爲多，然未嘗不自出新意也。

—— 清 劉熙載《藝概》

坡老筆挾風濤，天真爛漫，米癲龍跳天門，虎臥鳳闕，二公書橫絕一時，是一種豪傑之氣。

—— 清 周星蓮《臨池管見》

圖書在版編目（CIP）數據

蘇軾尺牘名品／上海書畫出版社編．—上海：上海書畫
出版社，2014.8
（中國碑帖名品）
ISBN 978-7-5479-0859-4

Ⅰ.①蘇… Ⅱ.①上… Ⅲ.①漢字－法帖－中國—北宋
Ⅳ.①J292.25

中國版本圖書館CIP數據核字（2014）第173897號

中國碑帖名品［七十二］

蘇軾尺牘名品

本社　編

責任編輯　　孫稼阜
釋文注釋　　俞　豐
審　　　定　沈培方
責任校對　　郭曉霞
封面設計　　王　崢
整體設計　　馮　磊
技術編輯　　錢勤毅

出版發行　　上海書畫出版社

地址　　上海市延安西路593號　200050
網址　　www.shshuhua.com
E-mail　　shcpph@online.sh.cn
經銷　　各地新華書店
印刷　　上海界龍藝術印刷有限公司
開本　　889×1194mm　1/12
印張　　4 2/3
版次　　2014年8月第1版
　　　　2018年1月第4次印刷
書號　　ISBN 978-7-5479-0859-4
定價　　39.00元